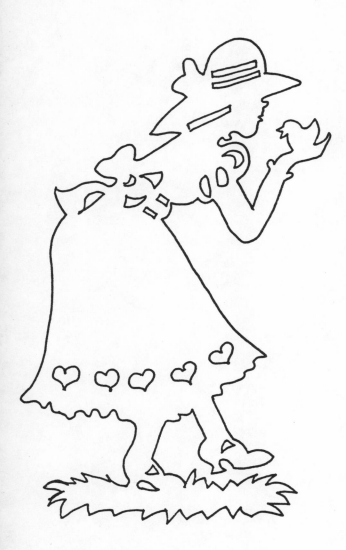

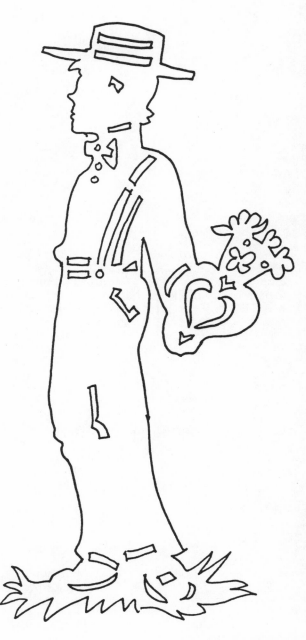

(Valentine's Day) **PLATE 1**

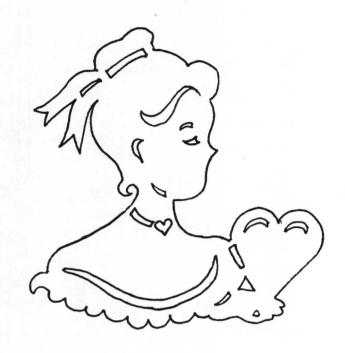

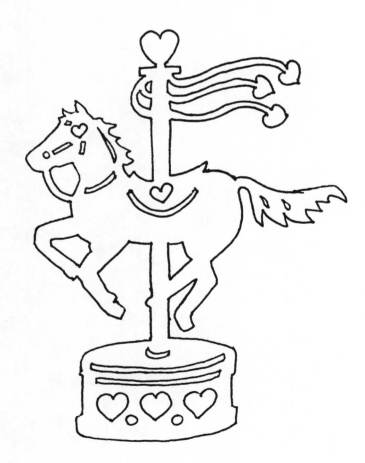

PLATE 2 *(Valentine's Day)*

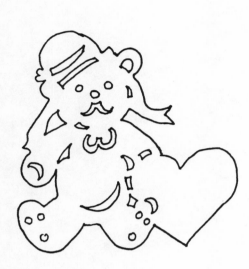

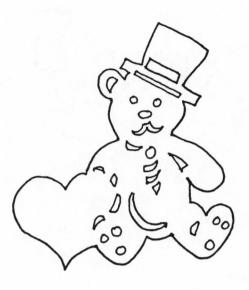

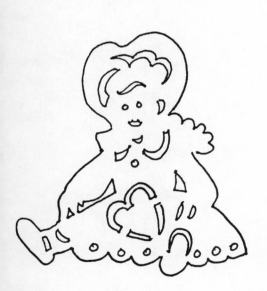

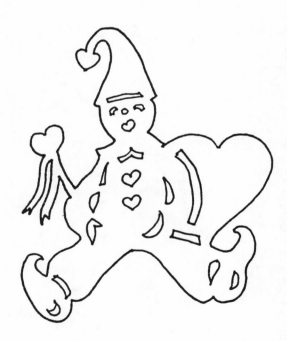

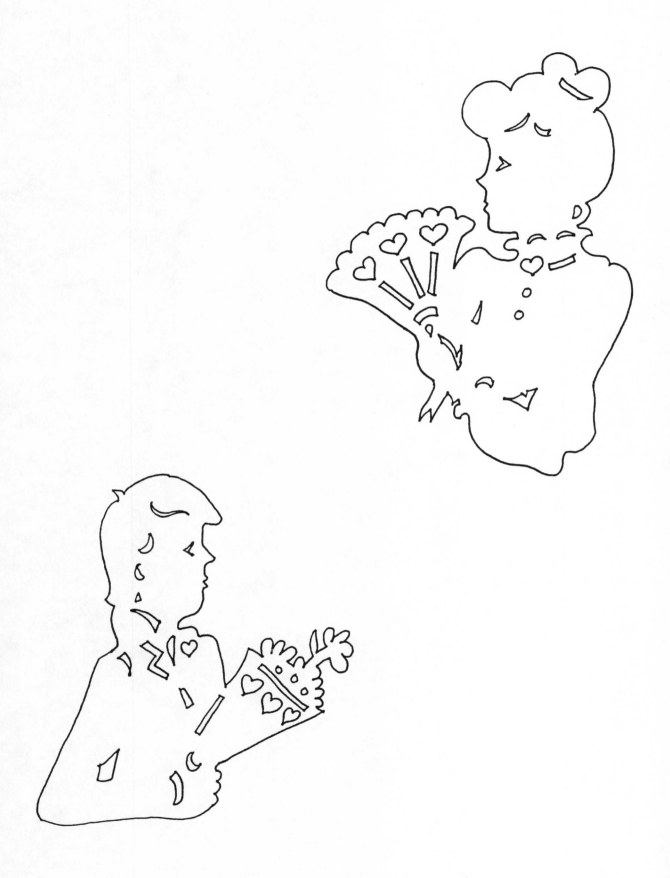

PLATE 4 *(Valentine's Day)*

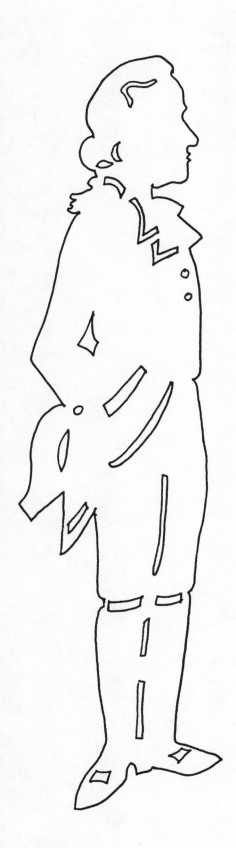

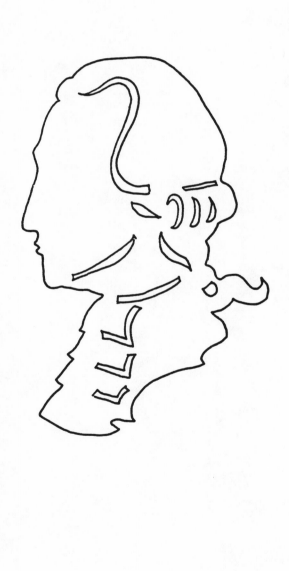

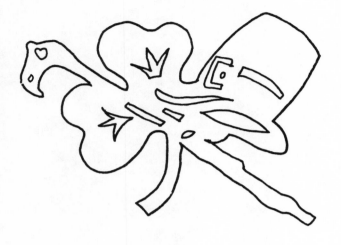
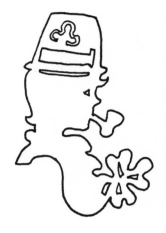

PLATE 6 *(TOP: St. Patrick's Day; BOTTOM: Easter)*

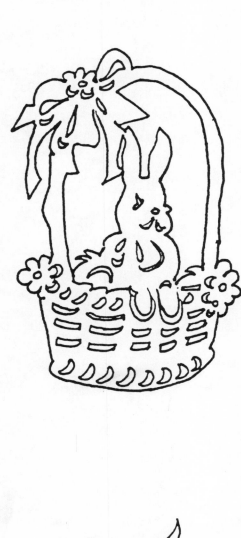

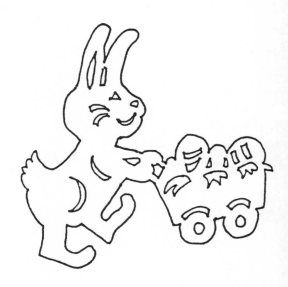

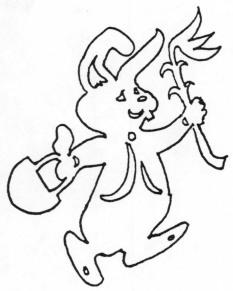

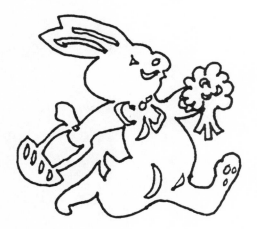

PLATE 8 *(Easter)*

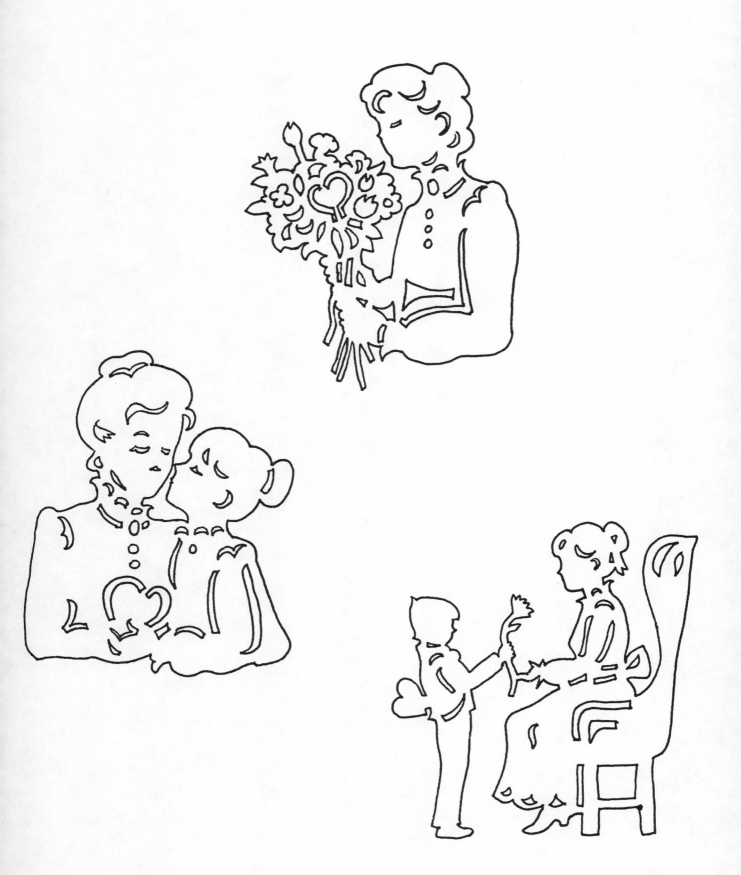

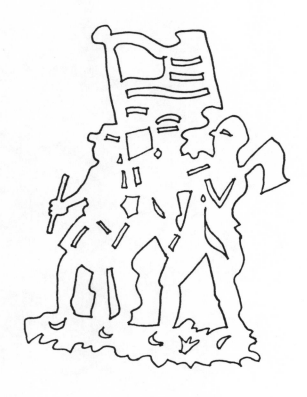

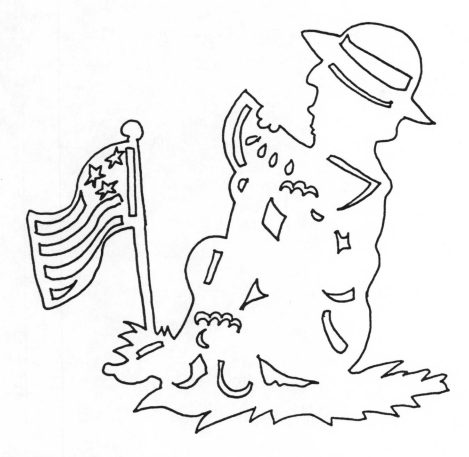

PLATE 10 *(Independence Day)*

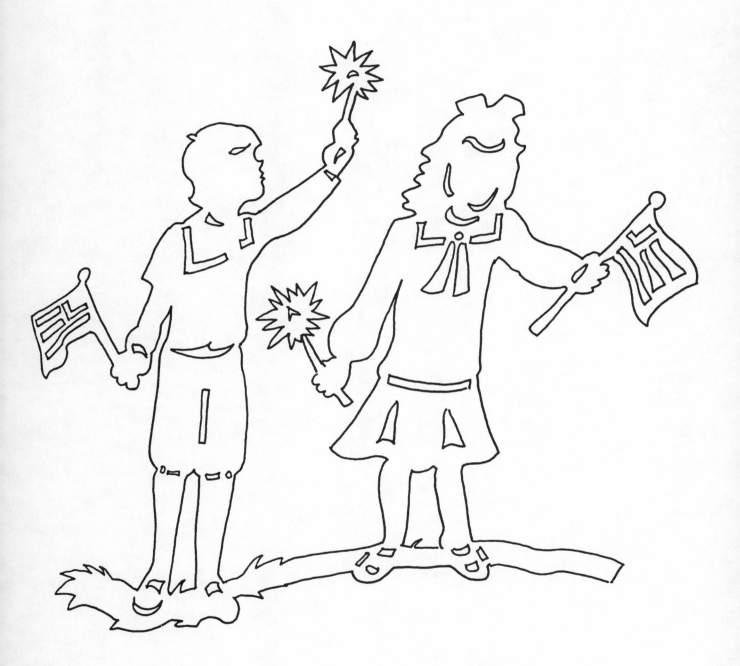

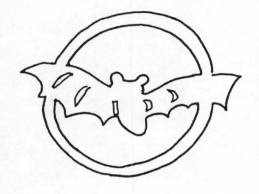

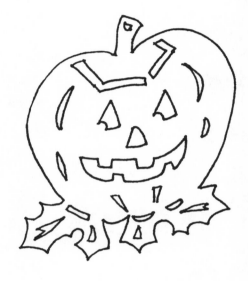

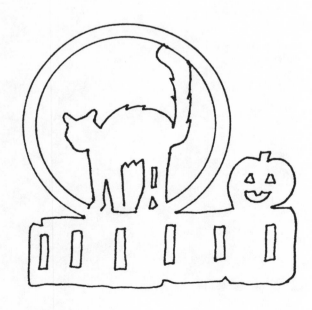

PLATE 12 *(Halloween)*

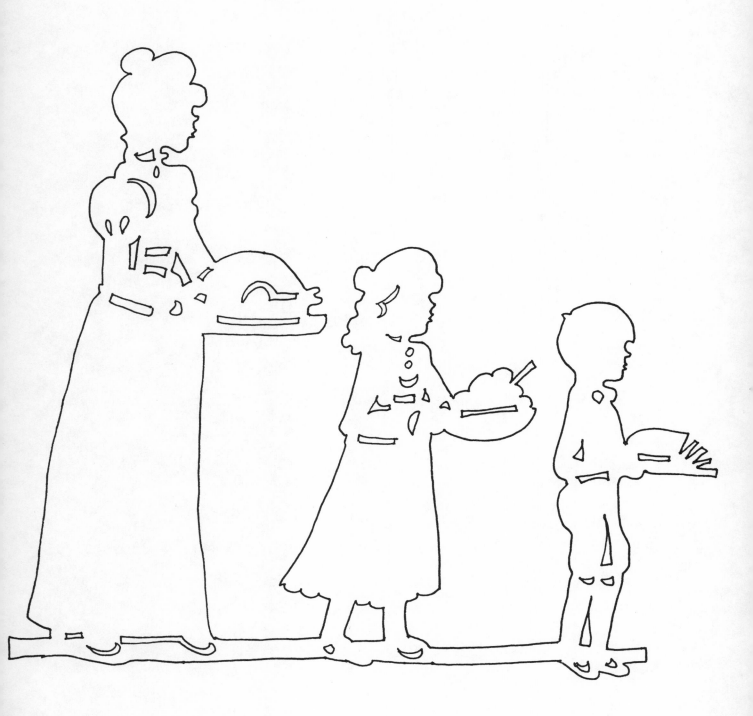

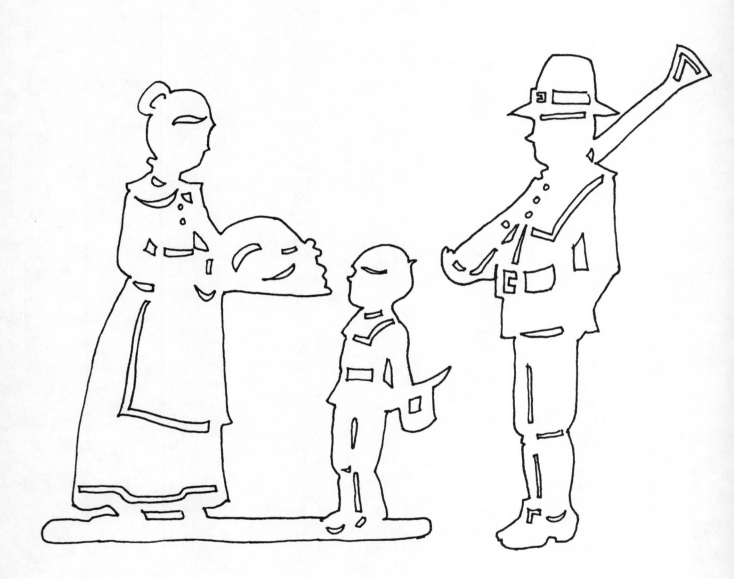

PLATE 14 *(Thanksgiving)*

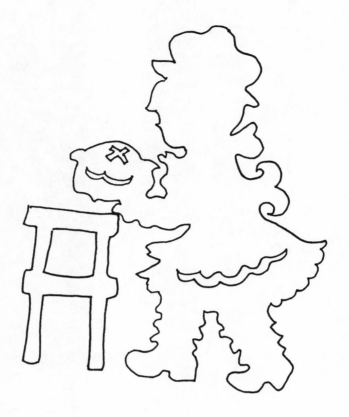

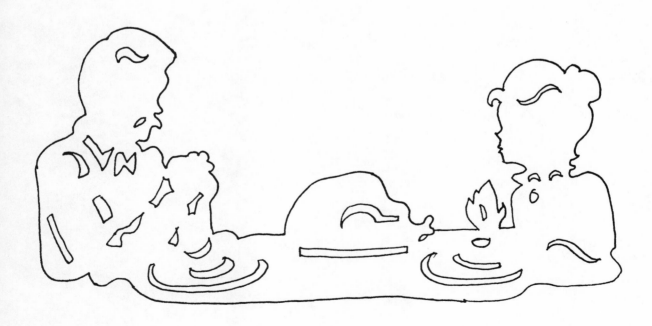

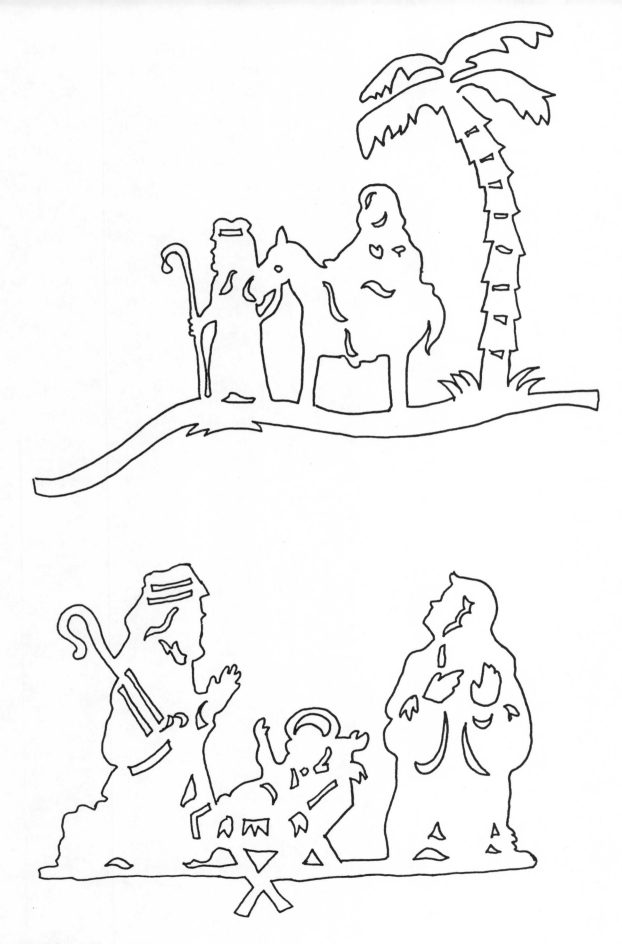

PLATE 16 *(Christmas)*

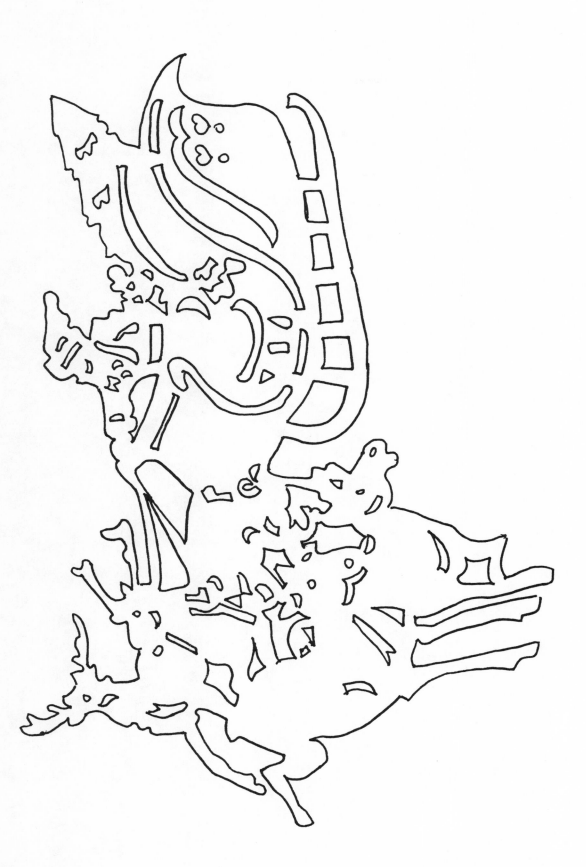

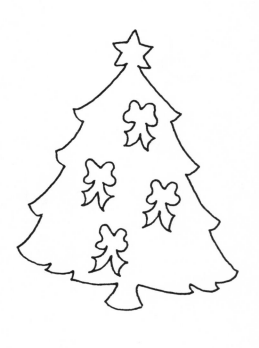

PLATE 18 *(Christmas)*

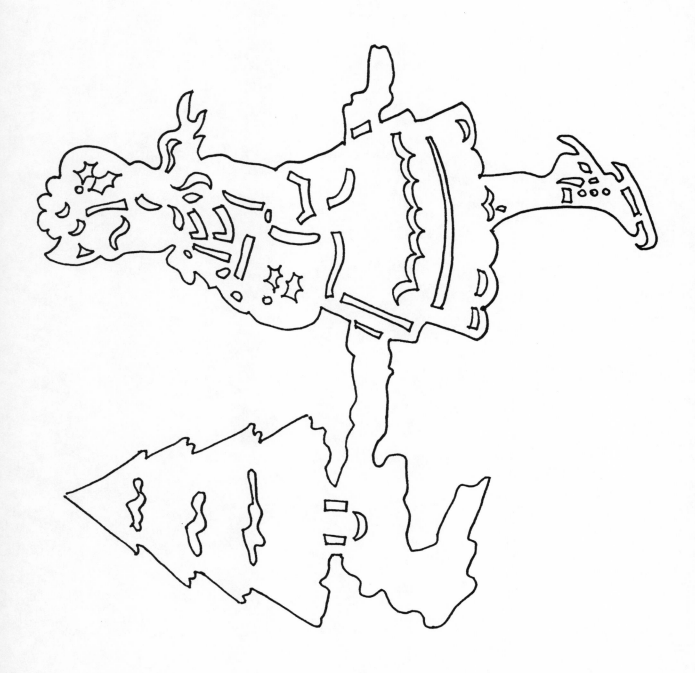

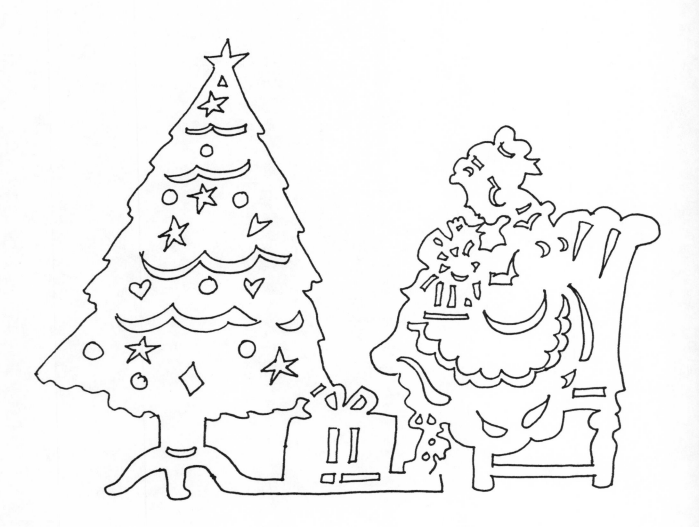

PLATE 20 *(Christmas)*

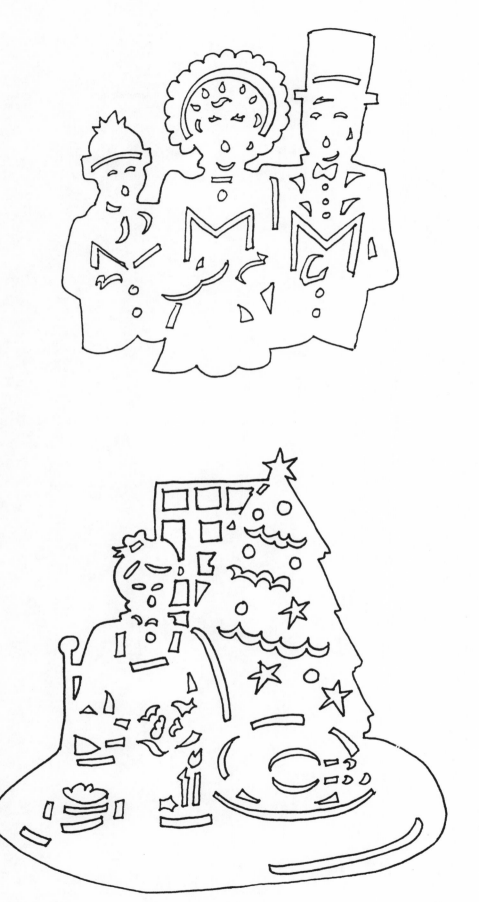

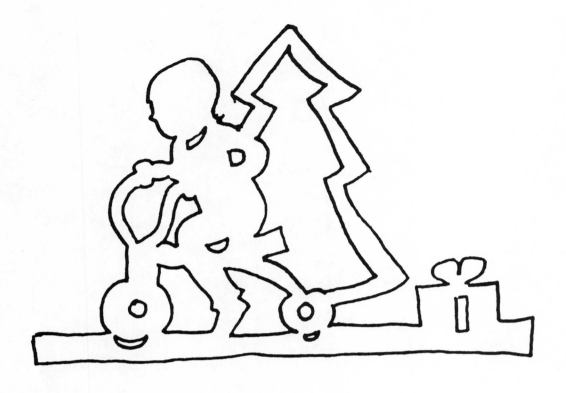

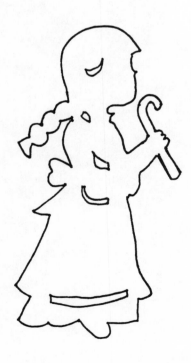

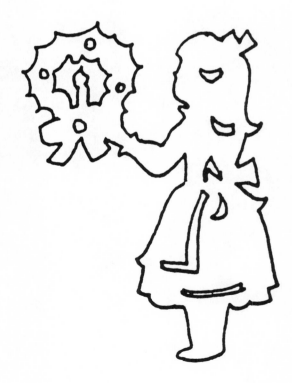

PLATE 22 *(Christmas)*

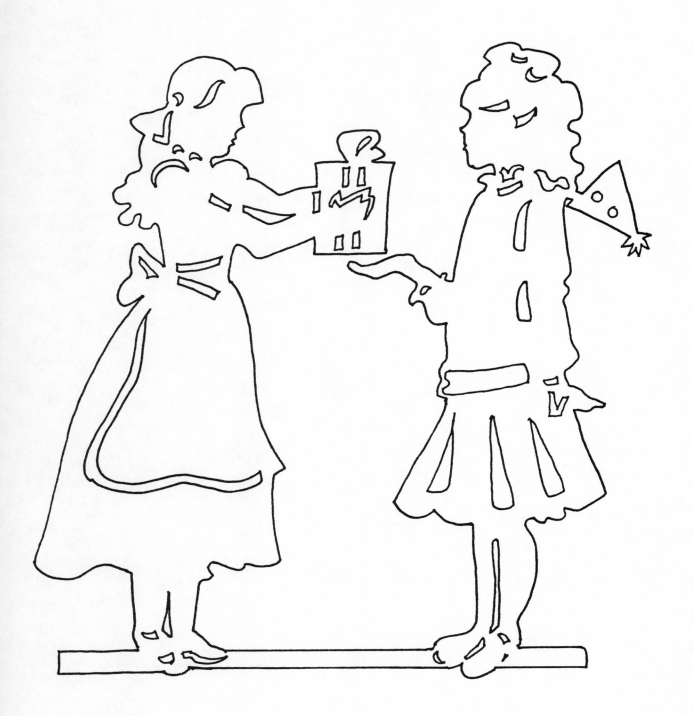

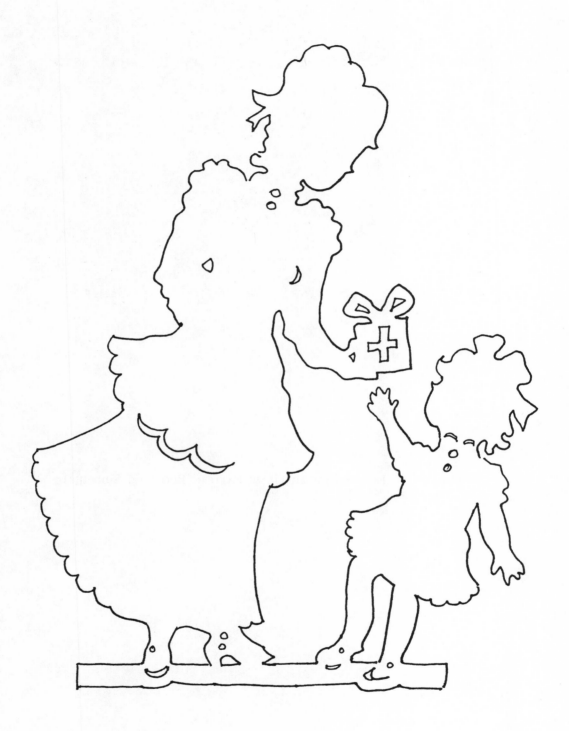

PLATE 24 *(birthday)*